# 柳公權（778～865）

柳公權，字誠懸，京兆華原（今陝西耀縣）人，唐代宗大曆十三年（西元778年）生。柳公權兄長爲公綽（字起之），據《舊唐書》〈柳公綽傳〉記載：「祖正禮，邠州士曹參軍。父子溫，丹州刺史。」又曰：「公綽伯父子華，……尋檢校金部郎中、修葺華清池緟誥，侍翰苑。」唐代的官吏制度，對初登進士科的士子授官階較低，所以，「首冠諸生」的柳公權只得到個正九品上的小官職，在秘書省擔任校書郎的工作。

柳公權幼年早慧，十二歲便已能作辭賦。在唐憲宗元和三年（808），柳公權三十一歲時，登進士科，又登博學鴻詞科，授秘書省校書郎之職。《舊唐書》〈柳公權傳〉云：「元和初，進士擢第，釋褐秘書省校書郎。」王讜《唐語林》卷四曰：「〈柳公權〉及擢第，首冠諸生。當年鴻詞登高科，十餘年便掌使。」可知其祖父正禮、父子溫、伯父子華皆曾出仕，是個官宦人家。公權母爲崔氏，尚有弟公諒。

**柳公權像**

柳公權，字誠懸，爲中晚唐著名書家。其書兼學晉唐名家，博採歐陽詢、褚遂良、顏眞卿諸家書風，尤以楷書結構嚴謹，法度森嚴，世稱「柳體」。（蔡）

在秘書省校書郎的任上，柳公權一待就是十年，直到唐憲宗元和十四年（819），情況才有變化。《舊唐書》〈柳公權傳〉云：「李聽鎮夏州，辟爲掌書記。」這一年，丁母憂的公權兄弟剛剛服闋，兄長公綽被起爲刑部侍郎、領鹽鐵轉運使，公權則入夏州刺史、夏綏銀宥節度使李聽幕，被辟爲掌書記，同時兼判官、太常寺協律郎之職。

唐憲宗元和十五年（820）柳公權的仕途有了更大的轉機。錢易《南部新書》曾云：「柳公權嘗於佛寺看朱審畫山水，手題壁詩曰：『朱審偏能視夕嵐，洞邊深墨寫秋潭。與君一顧西牆畫，從此看山不向南。』此句爲衆歌詠。後公權爲李聽夏州掌記，因奏事，穆宗召對曰：『我於佛寺見卿筆札，思見卿久矣。』」此事於《舊唐書》〈柳公權傳〉亦有記載。柳公權奉使入京奏事，初即帝位的唐穆宗因在佛寺曾見柳公權《題朱審畫山水詩》筆札，而深賞其書，柳公權便即日拜右拾遺，充翰林侍書學士。

從以上史料可知，至少在入李聽幕前，柳公權的書法已頗有造就，以致能讓貴爲天子的唐穆宗「思之久矣」。而且在此之前，柳公權便已受人之邀書寫碑版，如在元和十二年（817），曾書寫由同樣擅書的族兄柳宗元撰文的《柳州復大雲寺記》。由此可知，當時的柳公權書名已顯，而這次因書見遷的遭遇，也使得他日後的仕途與書法結下了不解之緣。

在穆宗朝，有一段關於柳公權「筆諫穆宗」的千秋佳話。《舊唐書》〈柳公權傳〉記載：「穆宗政僻，嘗問公權筆何盡善。對曰：『用筆在心，心正則筆正。』上改容，知其筆諫也。」對於這段關乎公權人品的記載，歷來並無統一意見。持疑者認爲公權所談的正是書法之理，非乃「筆諫」，而是穆宗誤解了公權的對答。「心正則筆正」之說，若從書法創作上講，其義淺白，可理解爲闡述心、手關係之語。但是，倘要對「筆諫」懷疑，當應舉出更爲充分的理由，而不是僅據此語可作淺白的「書法之理」解，便武斷地否定它。況且，在公權後來的仕途中，亦屢有諫議之事。所以，在沒有確鑿依據的情

唐《藥師佛》紙本淡設色 34×30公分
北京故宮博物院藏

唐代是佛教非常興盛的時代，從玄裝西天取經以來，信佛的熱潮便沒有斷過。不管是政治還是藝術，都和它牽扯上關係。在柳公權生活的中晚唐時代，便遇到唐憲宗迎佛骨入京師，文學家韓愈因此上表勸諫，反惹憲宗生氣而將之貶去潮州當刺史之事件。至於藝術活動和佛教的關係更是密切，如褚遂良寫《伊闕佛龕碑》、李邕書《麓山寺碑》、柳公權的名作《玄秘塔碑》等，便都和佛事有關。（洪）

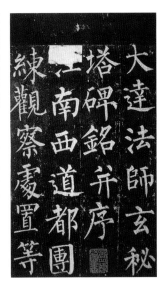

柳公權《玄秘塔碑》局部 841年 拓本
北京故宮博物院藏

此碑骨力勁建，字字鏗鏘，法度森嚴而又富於變化，是柳公權存世書跡中最早具成熟「柳體」書風之碑，被後代書學者奉爲圭臬，是唐楷的典範作品之一。此碑是爲京都安國寺的大達法師所寫。

況下，對於史乘載記，還是不應輕作疑古之論爲妄。

長慶四年（824），穆宗駕崩，敬宗即位，柳公權旋出翰林院改任起居郎，公權便偕同諫議大夫獨孤朗等，諫阻淮南節度使王播厚賂求領鹽鐵使。此事載於《舊唐書》〈敬宗本紀〉：「十二月乙亥朔癸未……淮南節度使王播厚賂貴要，求領鹽鐵使。諫議大夫獨孤朗、張仲方，起居郎孔敏行、柳公權、宋申錫，補闕韋仁實……等伏延英抗疏論之。」

唐文宗大和二年（828），五十一歲的柳公權再次充任侍書學士。此次重入翰林院的原由，史書無載，恐怕還是因爲書法的緣故。不過，柳公權雖然志耽書學，但對於侍書的工作，卻頗不樂意。在唐文宗大和五年（831），他曾讓兄長柳公綽致書宰相李宗閔云：「家弟苦心辭藝，先朝以侍書見用，頗偕工、祝，心實恥之，乞換一散秩。」（見《舊唐書》〈柳公權傳〉）侍書學士的工作，名義上雖是皇室的書法教師，其實質卻「頗偕工、祝」，類同工匠、藝人之屬。而且柳公權「尤精《左氏傳》、《國語》、《尚書》、《毛詩》、《莊子》，每說一義，必誦數紙。」其自幼苦讀經史，當亦有治國平天下之志，而今卻侷促於翰林院中，事工、祝之役，心裏著實引以爲恥。所以，只好請兄長求宰相李宗閔「乞換一散秩」，調出翰林院。

比起柳公權來，兄長公綽的仕途要亨通許多。唐德宗貞元元年（785），柳公綽同樣以秘書省校書郎之職步入仕途，而歷任諫議大夫、御史大夫、刑部尚書、檢校左僕射、河東節度觀察使等職。唐文宗大和六年（832），柳公綽卒於兵部尚書任上，贈太子太

保，諡曰「成」。

唐文宗大和八年（834），已遷兵部郎中、弘文館學士的柳公權第三次奉詔充任侍書學士。「文宗思之，復召侍書。」此時的唐文宗，由於宦官專行，政治受挫，遂頹廢淪志而寄情於藝。所以，因「文宗思之」而被復召的柳公權受到了不同於以往的禮遇，對他的書法，對他的詩文也頗爲激賞。開成二年（837），柳公權奉詔作《賀邊軍支春衣》應制詩，文宗大悅，作聯句詩「薰風自南來，殿閣生微涼。」被文宗贊爲：「辭清意足，不可多得。」（見《舊唐書》〈柳公權傳〉）。除了詩文、書法，公權亦通曉音律，卻不好奏樂，常云：「聞樂令人驕忘故

柳公權三充侍書學士後，書名更爲隆盛，公卿大臣求其書者日衆。而公權得來的厚贈，卻並不太在意。「爲勛戚家碑版，問遺歲時巨萬，多爲主藏豎海鷗、龍安所竊。別貯酒器杯盂一笥，緘滕如故，其器皆亡。訊海鷗，乃曰：『不測其亡。』不復更言。」公權曬曰：『銀杯羽化耳。』公權對於身外之物的得失，頗爲超脱，而對

雖然，文宗對柳公權恩寵有加，但公權卻並不曲意奉承，做違心邀歡之事，遇到事情便直言相諫。曾經，「便殿對六學士，上語及漢文恭儉，帝舉袂訣曰：『此浣濯者三矣。』學士皆贊詠帝之儉德，唯公權無言。帝留而問之，對曰：『人主當進賢良，退不肖，納諫諍，明賞罰。服浣濯之衣，乃小節耳。』」「嘗入對，上謂曰：『近日外議如何？』公權對曰：『自郭皎除授邠寧，物議頗有臧否。』帝曰：『……何事議論耶？』公權曰：『以皎勳德，除鎮攸宜。人情論議者，言皎進二女入宮，致此除拜，此信乎？』帝曰：『二女入宮參太后，非獻也。』公權曰：『瓜李之嫌，何以戶曉？』因引王珪諫太宗出廬江王妃故事，帝即令南內使張日華送二女還皎。」文宗「服浣濯之衣」，眾人皆讚頌「帝之儉德」，獨獨公權直言相告，謂此「乃小節耳。」對「二女入宮」之事，公權警以「瓜李之嫌」，可謂善諫。而對於公權的諍言，文宗亦頗能納諫，稱讚公權「有諍臣之風采」。

在文宗朝，公權官職數遷。大和九年（835），加知制誥；開成元年（836），除中書舍人、充翰林書詔學士；二年（837），改諫議大夫；三年（838），遷工部侍郎、知制誥，翰林學士承旨。公權仕途的得意，固然與文宗政治失意有關，但其為官清正，敢於直言，不以諂媚邀寵，卻是更為重要的原因。

文宗朝後，朝廷對公權恩寵依舊，仕途更加亨通。在武宗、宣宗、懿宗三朝，歷任太子賓客、太子少師、左散騎常侍、太子少傅等職，「據三品、二品班三十年」，在武宗、宣宗朝，仍可看到有關公權遇寵的事蹟，如：「大中初，轉少師，中謝，宣宗召殿，御前書三紙，軍容使西門季玄捧硯，樞密使崔巨源過筆。」公權御前書紙，軍容使為其捧硯，樞密使過筆，這等榮耀，足見公權在朝中受禮遇之隆。只是在懿宗朝，有一則關於公權誤上尊號，為御史彈劾，罰一季俸料的記載，而此時的公權已垂垂老矣。

唐懿宗咸通六年（865），八十八歲高齡的柳公權卒於太子少傅之位，追贈太子太師。縱觀公權生平，既無顯赫政績，亦無坎坷經歷，在帝王的恩寵中度過了榮耀的一生。與他在歷史上的盛名相比，柳公權的生平事蹟實在略嫌簡略，然而，他給後人留下的書法遺產，卻成為書法史上不朽的經典。

柳公權《泥甚帖》
行書　明拓本　中國歷史博物館藏

著錄首見於宋石邦哲《博古堂帖》。凡二行，存十一字。文曰：「泥甚難行，將到□□便。公權敬白。」

西安碑林一景（蕭耀華攝）
西安碑林在陝西省西安市，建於宋哲宗朝，原為保存唐「開成石經」而設，後陸續存儲漢魏以來各種碑石約一千數百方，是中國保存碑石最多的地方。柳公權的楷書代表作《玄秘塔碑》即存於此。

# 《洛神賦跋》

825年 小楷 快雪堂帖本
北京故宮博物院藏

《洛神賦》為三國曹植的名篇，文中敘述曹植來到洛水之濱凝神悵望，仿佛看到了洛神（即甄氏）仙裳飄舉，凌波而來。全文從神韻、風儀、情態、姿貌，到明眸、朱唇、細腰、滑膚描述甄妃的美貌，借飄忽的夢境，活生生把他夢中情人幻化出來，一點癡念，萬縷相思，凝聚成一篇千古不朽的文學作品。後世書家、畫工，多喜以此賦為創作的題材，在書畫史上留下了不少銘心絕品，此帖則是柳公權對王獻之《洛神賦十三行》的鑒賞題跋，全稱《晉王獻之書〈洛神賦十三行〉跋》，著錄首見於明‧王秉錞《潑墨齋法帖》。柳公權書二行，共三十三字，跋中紀年「寶曆」是唐敬宗年號，其時穆宗已卒，柳公權出翰林院為起居郎。起居郎屬門下省，官階從六品上，與起居舍人一起負責記錄皇帝言行舉止的工作。

《洛神賦》為晉王獻之（子敬）小楷書，真蹟傳至唐代，僅存十三行。宋時有兩種墨蹟流傳，一為晉麻箋本，南宋時藏內府中，後賈似道刻之於玉版，世稱《玉版十三行》。另一墨蹟硬黃本，即有柳跋本，論者以為乃公權所臨。從筆跡來看，柳跋本風格頗近唐人，即便非柳所臨，亦應出唐人小參差而錯落有致。從風格上看，靠近初唐手筆。

《洛神賦跋》是柳公權流傳至今、且有明確紀年的最早作品，為公權四十八歲時所書。此跋書風清勁俊朗，結體縱長，字形大虞、褚諸家，乃其轉益多師，「遍閱近代筆法」時的作品。此書與傳世另一小楷作品《常清靜經》對比，柳公權正書擅大楷，小楷書留傳至今者絕少。

《常清靜經》書於開成五年（840），距《洛神賦跋》書風頗不相類。《常清靜經》結體趨扁，書風敦厚，與王羲之《樂毅論》相彷彿。

東晉 王獻之《玉版十三行》拓本
原石藏北京首都博物館
王獻之（344-386），字子敬，王羲之第七子，琅邪臨沂（今屬山東省）人。官至中書令，人稱「大令」。王獻之之書法學王羲之、張芝等，並能變古為今，另創新法。《玉版十三行》為其小楷代表作《洛神賦》版本之一，晉麻箋本在宋時入內府，宋高宗得九行，後賈似道復得四行，刻於碧玉版上，世稱《玉版十三行》。

唐 虞世南《孔子廟堂碑》局部 626年 西廟堂拓本
北京故宮博物院藏
虞世南（558-638），字伯施，越州餘姚（今屬浙江省）人。官至秘書監，賜爵永興縣子，人稱「虞永興」，與歐陽詢、褚遂良、薛稷並稱初唐四大家。此碑書法清朗溫潤而骨力內含，如君子藏器，是虞世南晚年的代表作品。

釋文：子敬好寫《洛神賦》，人間合有數本，此其一焉。寶曆元年正月廿四日起居郎柳公權記。

牛之獨處 揚輕袿之倚靡兮翳脩袖以延佇

體迅飛

子敬好寫洛神賦 此与先寶齋之祖本同原異秀不及而別有

堅瘦之勝郭尚先

曆元年七月廿四日起居郎柳公權記

子敬好寫洛神賦人間合有數本此其一焉

長門以口 陸續題 王子敬洛神賦恨後

天祐元年五月百堂姪孫中書侍郎同中書門下平章

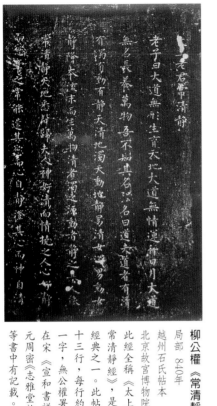

老子曰大道無形生育天地大道無情運行日月大道
無名長養萬物吾不知其名強名曰道夫道者有清有
濁有動有靜天清地濁天動地靜男清女濁男動女靜
降本流末而生萬物清者濁之源動者靜之基人能
常清靜天地悉皆歸夫人神好清而心擾之人心好靜
而慾牽之常能遣其慾而心自靜澄其心而神自清

**柳公權《常清靜經》**
局部 840年
越州石氏帖本
北京故宮博物院藏
此經全稱《太上老君常清靜經》，是道家經典之一。此帖凡三十三行，每行約二十一字，無公權署名。在宋《宣和書譜》、元周密《志雅堂雜鈔》等書中有記載。

論之
世人多以樂毅不時拔營即墨
夫求古賢之意宜以大者遠者先之必迂迴而難通然後已焉可也今樂氏之趣或者其
未盡乎而多劣之是使前賢失指於將來
不亦惜乎觀樂生遺燕惠王書其殆庶乎
機合乎道以終始者與其喻昭王曰伊尹放

**東晉 王羲之《樂毅論》**
局部 餘清齋帖本
北京故宮博物院藏
王羲之（303-361），字逸少，琅邪臨沂（今屬山東省）人。官至右軍將軍會稽內史，人稱「右軍」。《樂毅論》是王羲之小楷代表作之一。唐初入內府，褚遂良《晉右軍書目》列爲右軍正書第一，稱其「筆勢精妙，備盡楷則」。

# 《送梨帖跋》

828年　行楷　紙本　27×13.5公分

是帖全稱《晉王獻之送梨帖跋》，著錄首見於王秉錞《潑墨齋法帖》，凡四十三字，帖後有清乾隆題詩一首。《送梨帖》凡二行，殘存十字，乃晉王獻之草書帖，在唐時，曾被人誤作唐太宗書，後柳公權在「太宗書」卷首見到此帖，經過鑒定，遂還合浦，劍入延平」，重歸於王獻之名下。

「珠還合浦」的典故出於《後漢書》，從前合浦這個地方盛產玉珠，當時的地方官貪得無厭，弄得民不聊生，這些玉珠就遷徙於臨近。而孟嘗君上任後革易前弊，過了一年去珠復還。「劍入延平」則出於《晉書》，相傳古人張華持寶劍經過延平，腰間的寶劍竟自己跳入水中化為雙龍騰空而起。

柳公權的傳世書蹟，多為碑版、刻帖之屬，墨蹟僅存三件，其中《金剛經碑》僅四年，《蘭亭詩》已斷為後人偽託，只有《送梨帖跋》是柳公權流傳至今唯一可信的真蹟，但至今藏處已不明。作為墨蹟真本，《送梨帖跋》對於考察柳公權書風演變的過程有著重要的價值。此帖書於大和二年（828），柳公權時年五十一。柳公權四十七歲時曾正書西明寺《金剛經碑》，據《舊唐書·柳公權傳》記載，此碑備有鍾繇、王羲之、歐陽詢、虞世南、褚遂良、陸柬之諸家之體，是柳公權得意之作。而令人費解的是，《傳》中的記載並無提及後來對「柳體」形成影響頗鉅的顏真卿。很可能此時的公權並未留意於初唐諸家，而對盛唐的顏真卿並未有涉及。《送梨帖跋》距《金剛經碑》僅四年，書風卻有了很大的變化。點畫豐腴厚重，結體雍容寬博，神情、氣息與顏書酷似。從書風上判斷，此帖已深受顏書影響且頗得其三昧。由此可知，柳公權學顏最遲是在五十一歲，而根據《舊唐書》中對《金剛經碑》的記載又可推斷，柳公權很可能是在四十八至五十一歲這幾年間，開始由初唐諸家轉而師法顏真卿。

柳公權《金剛經碑》局部　楷書　拓本
巴黎國立圖書館藏

原石已毀，此拓本在1908年發現於敦煌藏經洞，羅振玉定其為唐拓，而歐陽輔在《集古求真》中稱其乃宋人偽託。從書法上看，此碑結體鬆懈而乏骨力，實在不能算是柳公權的得意之作，僅據此，便可斷其為偽，更毋需論其是否備有諸家之體。關於西明寺《金剛經碑》的書寫年月，《舊唐書》及宋代文獻中均未有記載。此拓本署「長慶四年四月六日」其書雖偽，也有後人據原拓而重書重刻的可能。倘如此，則可知《金剛經碑》的書寫時間在824年，公權時年四十七。

唐　顏真卿《自書告身》局部　紙本　縱29.7公分
東京書道博物館藏

顏真卿（709-785），字清臣，京兆萬年（今陝西西安）人。官至太子太師，世稱「顏魯公」。或以為此帖乃顏氏子孫所書，倘如此，亦爲學顏之佳品。柳公權《送梨帖跋》書風與此帖極爲相近。

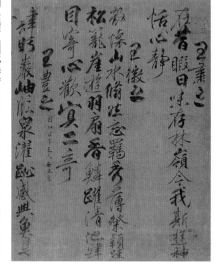

柳公權《蘭亭詩》局部　行書　絹本　26.5×365.3公分
北京故宮博物院藏

凡一千四百四十七字，存一千三百一十一字。此帖卷後無公權署名，書風亦與柳書不類，且詩文脫漏、錯訛頗多，實乃後人偽託之作。《蘭亭詩》雖爲僞蹟，然其法度内蘊，亦有可觀之處。明，王世貞言：「初看覺其有俗氣，至三四看，乃見其妙處，愈看愈可愛。」可謂公允之論。

車館

大令送梨帖柳公權鑒定

釋文：因太宗書卷首見此兩行十字，遂連此卷末。若珠還合浦，劍入延平。大和二年三月十日司封員外郎柳公權記。

**東晉 王獻之《送梨帖》草書**

墨池堂帖本

凡二行，共十字。文曰：「今送梨三百，晚雪，殊不能佳。」《送梨帖》另有後人摹本，現藏上海博物館。兩本相較，刻帖拓本差勝，點畫精到，氣脈貫通。而摹本則行筆略嫌拖沓無力。

# 《大唐迴元觀鐘樓銘》

局部 836年 楷書 拓本 陝西省博物館藏

此碑石橫置，碑銘呈橫式書寫，凡四十一行，每行二十字。此銘久佚，亦未見於歷代文獻著錄。1985年11月，出土於陝西西安和平門外。迴元觀在唐長安城親仁坊，大和初年，文宗賜銅鐘一口，四年（830），募資建成鐘樓。此銘即爲記述迴元觀鐘樓落成之文。撰者令狐楚（766-837），字殼士，宜州華原（今陝西耀縣）人，官至尚書左僕射，新、舊《唐書》有傳。是銘柳公權結銜「翰林學士兼侍書朝議大夫行尚書兵部郎中、弘文館學士充翰林侍書學士以來，諧上柱國賜紫金魚袋」。兵部郎中屬尚書省，從五品上。柳公權於大和八年（834）自兵部郎中、弘文館學士三充翰林侍書學士以來，受到了與前兩次不同的待遇，文宗對其恩寵有加。自此而後，求公權書碑者陡增。

柳公權碑版書蹟雖多，但流傳至今者卻已寥寥，且都爲六十歲以後的晚年作品，這對探究其書風的演變過程帶來困難。而《大唐迴元觀鐘樓銘》的出土，即有著重要的價值。此銘書於開成元年（836），柳公權當時五十九歲。由於久埋地下，未經捶拓，所以字口清晰，精神完好，能較忠實地反映出柳書的原貌。其書法風格雜揉不一，明顯帶有初唐諸家的痕跡：疏朗者似褚遂良，如「園」、「是」、「身」、「胸」、「間」等字；峻峭者近歐陽詢，如「宮」、「不」、「儉」、「吾」等字。結體擒縱有度，用筆方圓兼備，在褚書的基礎上更加以方折，顯得清朗勁健。橫畫較平，左低右高的勢態並不突出，且時見尖筆，這是在寫中楷時容易出現的筆法，而在大楷中則絕少能見。點畫的起訖兩端提按動作已較明顯，特別是收筆處，因頓挫重按而成圭角，這在初唐的楷書中並不多見。《舊唐書》稱柳公權「遍閱近代筆法」，此銘足以證之。

除初唐諸家外，《大唐迴元觀鐘樓銘》與距其五年的「柳體」代表作品《玄秘塔碑》亦頗相近。在書風上，此銘呈現出由初唐楷書向「柳體」蛻變的態勢。兩者相較，《大唐迴元觀鐘樓銘》骨力稍遜，結體亦略嫌鬆懈，尚未形成中宮緊結的特徵，雖欠老到，但「柳體」規模卻已初具。從《大唐迴元觀鐘樓銘》可看到「柳體」書風未成熟前的過渡形態。

唐 褚遂良《孟法師碑》局部 642年 拓本 日本三井聽冰閣藏

原石久佚，僅有拓本傳世。凡二十頁，頁四行，計七百七十六字。褚遂良（596-658），字登善，錢塘（今屬浙江省）人。官至吏部尚書，人稱「褚河南」。此碑書法骨力勁健而略帶隸意，乃初唐楷書名品。柳公權的中、早期書法受褚遂良影響較大。

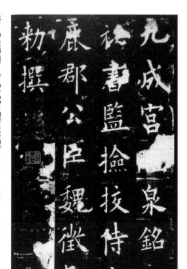

唐 歐陽詢《九成宮醴泉銘》局部 632年 拓本 北京故宮博物院藏

歐陽詢（557-641），字信本，潭州臨湘（今屬湖南省）人。官至太子率更令，人稱「歐陽率更」。此碑爲歐陽詢楷書代表作品，其書上緊下鬆、中宮內斂的結字特徵，對「柳體」書風的形成產生了很大的影響。

即太一天尊之座其

真容以擾垂

改作洞宮諡以

迴元觀範

殿

---

其地何罪

肅宗皇帝若曰其父是惡曰

唐突亦既鼎鼐將為泙猪

---

身歟貞元十九年規為名

園炯植琁木、勒以

像誤遷於蕭明、輦輿既

陳綃絳將引連半胃喘而

不動羣夫股慄以相視俄

---

褚遂良字

歐陽詢字

柳公權字

若是宮

## 柳公權學初唐書風的比較

柳公權早期學初唐名家的書風，晚期則受顏真卿的影響。從這件《大唐迴元觀鐘樓銘》的幾個字和褚遂良、歐陽詢的幾個字相比較，其結體疏朗的像褚遂良，峻峭的則近歐陽詢，如此對照看，便一目了然了。（洪）

連半

鐘樓銘

塔碑

玄秘塔碑

## 《玄秘塔碑》與《迴元觀鐘樓銘》局部比較

玄秘塔碑的豎畫略帶弧度，且捺筆有明顯坡腳，是柳書的成熟書風；迴元觀鐘樓銘的豎畫與捺筆雖沒有如此明顯的特徵，但在捺筆處已經出現坡腳，基本具備了「柳體」的風格。（蔡）

是碑全稱《大唐故銀青光祿大夫檢校禮部尚書使持節梓州諸軍事兼梓州刺史御史大夫充劍南東川節度副大使知節度事管內觀察處置靜戎軍等使上柱國長樂縣開國公食邑一千五百戶贈吏部尚書馮公神道碑銘》，柳公權書並篆額。著錄首見於趙崡《石墨鐫華》。凡四十一行，每行八十三字，開成二年（837）立於陝西西安，原碑現存西安碑林。撰者王起（760—847），字舉之，太原人，太原郡公王播之弟。王播，曾任淮南節度使，長慶四年（824）時厚賂貴要，欲求領鹽鐵使，柳公權等人抗疏論之。王播歿後，公權又為其書碑。

碑主馮宿（767—837），字拱之，唐貞元八年（792）與韓愈等同登「龍虎榜」進士，累官左散騎常侍兼集賢殿學士，大和初任河南尹。洛宛使姚文壽縱容部屬強奪民田，吏不敢捕。馮宿襲取而仗殺之。後又任劍南東川節度使，修建城郭，增備兵械，興修水利，發展農桑，為國為民，建樹頗多，與韓愈交往甚厚，以古文揚名於當時。馮宿秉性耿介，病危時家人請求馮宿寬恕即將判重刑的罪犯，以求積德延壽。馮宿不許，死後以家法少，而他人眉目仍多罷了。

書風卻不甚相同，反映了轉益多師的柳公權在書風未成熟之前的過渡階段，對前人的取法時而有所側重的情況。從書風上看，《馮宿碑》要比《鐘樓銘》更成熟一些，只是自家法時而重書籍陪葬。

《馮宿碑》晚於《大唐迴元觀鐘樓銘》一年，是柳公權六十歲時的作品。碑石剝泐特

甚，存字已無多。在《玄秘塔碑》之前，柳公權碑版獨遺此二通，碩果僅存，彌足珍貴。與《鐘樓銘》同樣，《馮宿碑》的書風走的也是雜糅諸家的路子。兩碑相距雖短

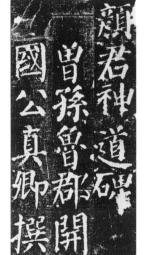

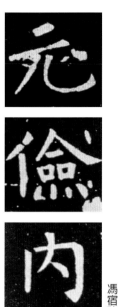

鐘樓銘

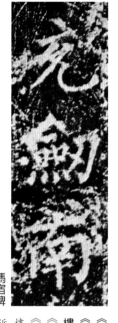

馮宿碑

《馮宿碑》與
《大唐迴元觀鐘
樓銘》比較

《馮宿碑》與
《大唐迴元觀鐘
樓銘》年代相
近，兩者書風相
近卻不盡相同。
相較之下，《馮
宿碑》的筆法較
《大唐迴元觀鐘
樓銘》更爲圓
熟。（蔡）

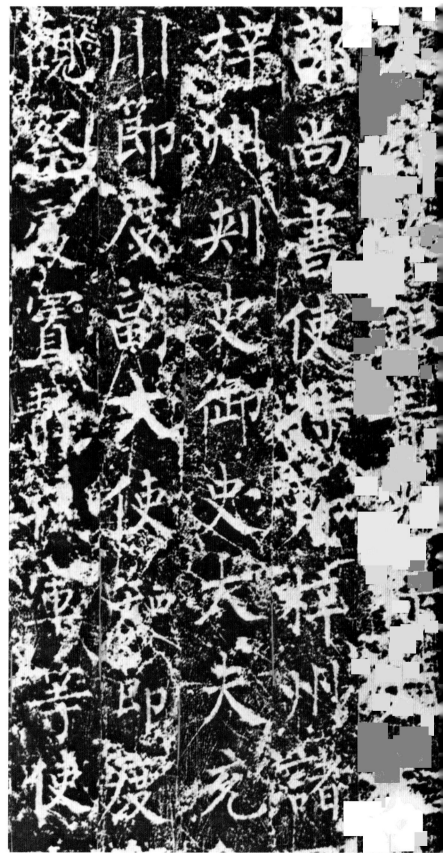

# 《玄秘塔碑》

局部 841年 拓本
北京故宮博物院藏

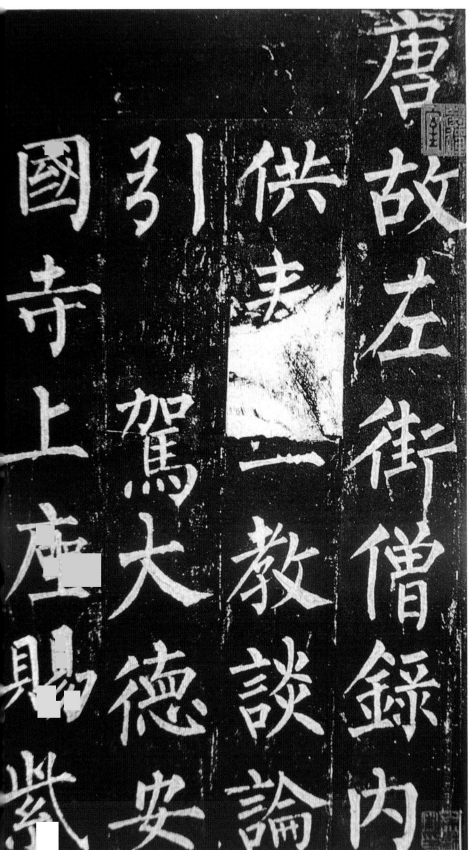

《玄秘塔碑》全稱《唐故左街僧錄內供奉一教談論引駕大德安國寺上座賜紫大達法師玄秘塔碑銘》，記載了當時皇帝對大達法師釋端甫的禮遇。柳公權書並篆額。著錄首見於宋·朱長文《墨池編》。此碑共二十八行，每行五十四字。會昌元年（841）立於陝西西安，原碑現存西安碑林。小於公權十三歲的

撰者裴休（791-864），被視爲與柳公權同一類型的書家，尚「清勁」、「命新體」。他們互相切磋砥礪，取長補短，「細參之」運筆之操縱，結體之疏密，與誠懸吻合無間」（《語石》）。

碑主釋端甫（770-836），俗姓趙，天水人。京兆安國寺上座，掌左街僧錄。歷德宗、順宗、憲宗等數朝，甚受禮遇。卒後賜諡「大達」，靈骨塔曰「玄秘」。《玄秘塔碑》是柳公權六十四歲時的作品，作爲唐楷的典範，歷來被學書者奉爲圭臬。世稱「柳體」者，狹義上亦即指《玄秘塔碑》而言，因其書風成熟、特徵突出，充分體現了柳公權的楷書成就。

此碑骨力勁健，字字鏗鏘，法度森嚴而又於變化。柳公權在顏書的基礎上，易肥為瘦，易雄厚為清勁，易寬博為緊結，《玄秘塔碑》的書法，雖是取法歐、顏，卻已不再有雜糅的跡象，書風整齊劃一，了無摻雜之痕。似前人而又不似前人，在熟練駕馭「近代筆法」的基礎上，取精用宏，加以變化，創出了自己的風格。

　或以為「柳體」用筆斬截的書風與刻工有關，此實非是。唐碑的鐫刻與魏碑不同，是忠實於原蹟的刊刻，而魏碑的刻工則在長期的刊刻實踐中形成了「銘刻模式」，「刻」的因素直接影響了魏碑書風的形成。兩者的區別在於：一為忠實性刊刻，主觀上努力貼近原蹟，一為創造性刊刻，「寫」與「刻」的因素共同形成了書風面貌。此碑鐫刻者為內廷刻玉冊官邵建和、邵建初兄弟，刻技精湛，逼真地再現了「柳體」之原貌。

　在柳公權的存世書蹟中，《玄秘塔碑》是最早具成熟「柳體」書風之碑。然而，「柳體」的成熟卻未必始於《玄秘塔碑》。因為，書風的「成熟」並不可能是一蹴而就的，在「馮宿」、《玄秘塔》兩碑之間，必然還有一段「柳體」書風的演變過程。據文獻記載，在《玄秘塔碑》(841) 之前，《馮宿碑》(837) 之後，尚有十數通柳書碑版，而無法作進一步考察。關於「柳體」書風的成熟時間，也只能定在柳公權六十歲至六十四歲之間這個階段了。

大達法師玄秘塔碑銘并序 江南西道都團練觀察處置等

# 《神策軍碑》

局部　843年　楷書　拓本　北京圖書館藏

是碑全稱《武宗皇帝巡幸左神策軍紀聖德碑》，著錄首見於宋．趙明誠《金石錄》。因碑立於皇宮禁地，故捶拓極少，現僅存宋．賈似道「秋壑圖書」冊中有賈似道「秋壑圖書」、元「翰林國史院官書」、明晉王「晉府書畫」及清．孫承澤、安岐等收藏印。

此碑撰者崔鉉，字台碩，博州人。官至中書侍郎同平章事，新、舊《唐書》有傳。

神策軍是唐時宮中禁衛軍，初置左右廂，後改為左神策軍，由宦官統轄。文宗歿後，神策軍中尉、宦官仇士良、魚弘志等矯詔擁立穎王瀍為武宗。會昌三年（843），武宗巡幸左神策軍，仇士良等遂請立碑，以紀聖德。是碑柳公權結銜「正議大夫守右散騎常侍充集賢殿學士判院事上柱國河東縣開國伯食邑七百戶賜紫金魚袋」。柳公權仍在右散騎常侍任上。

《神策軍碑》乃柳公權會昌三年奉敕而書，與《玄秘塔碑》同為「柳體」代表作品。兩碑書風接近，筆法相類。比較而言，《玄秘塔》氣清骨秀，具蓬勃之生氣；《神策軍》則愈加端勁遒厚，乃老成持重之筆。米芾《海岳名言》云：「柳公權如深山道士，修養已成，神氣清健，無一點塵俗。」可謂深知柳書者。

柳公權在前人的基礎上，融會貫通，構築成風貌獨特的「柳體」書法。在具體點畫的寫法上，「柳體」頗具自家特色，如：橫畫粗短細長，對比強烈；由於強調提按的動作，在一些點畫的起、訖兩端形成「疙瘩頭」，富有裝飾意味；有的撇畫首尾俱尖，中截略肥，形成獨特的「柳葉撇」；臥捺與其他捺法不同，在畫之中截多一頓挫折鋒的動作，從而使捺的下側輪廓線產生曲折多變的效果。這種筆法在《玄秘塔》、《神策軍》兩碑中均多次出現，應非公權偶然之逸筆。

原因可能是由於臥捺的出鋒角度影響了手寫的生理動作而造成的，或是柳公權為求變化而增加的裝飾性動作。這種臥捺的寫法，在後來書家的墨蹟中亦可見到，如宋周越的《王著草書千字文跋》。黃庭堅的行書「抖筆」動作，很可能就是從中受到啟發而加以強化的。

由於「柳體」字形較大，不同於初唐的中楷書，柳公權對書寫的工具毛筆也有了新的要求。宋．吳曾《能改齋漫錄》載有柳公權《謝人惠筆帖》：「……雖毫管甚佳，而出鋒太短，傷於勁硬。所要優柔，出鋒須長，擇毫須細。……」柳公權要求的「長鋒筆」，其鋒長幾許，今已無從得考。總之，應不會有明清或今人所用的長鋒毛筆那樣的長度。寫大楷，字形大了，再用中楷筆來寫，則蓄墨量少，且便於提按頓挫之動作，書寫起來自然能「洪潤自由」了。

明．項穆《書法雅言》云：「誠懸骨鯁氣剛」、耿介特立」。此言雖爲論書之語，然亦可移之於人。公權爲人骨鯁不阿，與其骨力錚錚的書風相統一，誠可謂「書如其人」也。

唐 顏真卿 《顏家廟碑》局部　780年　楷書　拓本

四面刻，碑陰碑陽各二十四行，每行五十二字，碑存西安碑林，此碑爲顏真卿晚年作品，書風端莊偉岸，靜穆而有古意。

唐 歐陽詢 《化度寺碑》 局部　631年　楷書　唐拓本　大英博物館藏

凡三十五行，每行三十二字。原石已毀，此拓出於敦煌石窟，是可信的唐代拓本，爲斯坦因所取去，現存倫敦大英博物館。此碑早於《九成宮》一年，乃歐陽詢極爲得意之書。歷代論者評其爲歐書楷法第一，對後世產生影響很大。

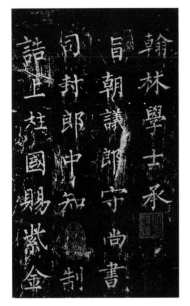

《神策軍碑》局部

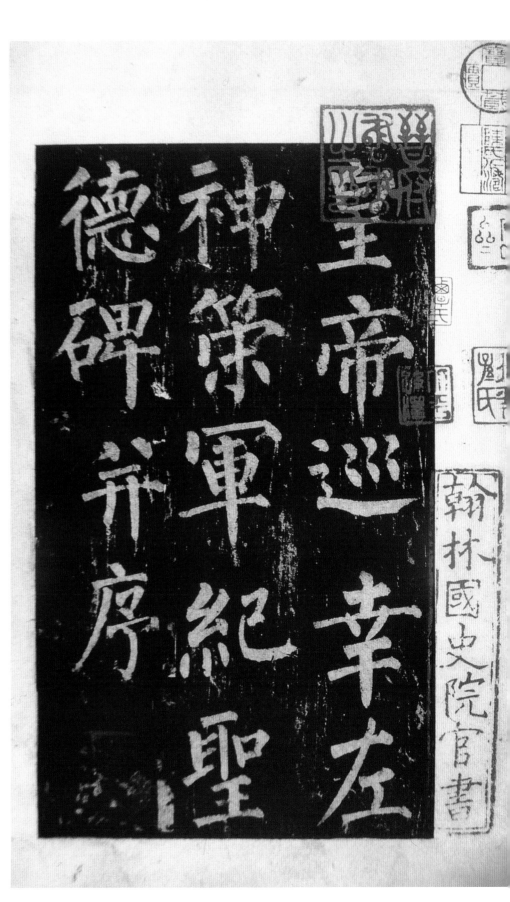

柳公權《消災護命經》局部　楷書　拓本

此作曾被視爲柳公權的小楷名作，有學者認爲署款的官銜有誤，因此並非柳公權眞跡。但是此作楷書端正規矩，清代吳雲謂其：「深得山陰（王羲之）遺意」。（蔡）

# 《劉沔碑》

局部 848年 楷書 拓本
北京圖書館藏

是碑全稱《唐故光祿大夫守太子太傅致仕上柱國彭城郡開國公食邑二千戶贈司徒劉公神道碑銘》，著錄首見於宋·趙明誠《金石錄》。凡三十七行，每行六十五字。大中二年（848）立，碑文見《唐文拾遺》卷三一。撰者韋博（795-856），字大業，京兆萬年（今屬陝西省）人，官至昭義節度使。碑主劉沔（784-848），字子汪，新、舊《唐書》有傳。此碑柳公權結銜「金紫光祿大夫左散騎常侍上柱國河東郡開國公食邑二千戶。」左散騎常侍屬門下省，官階從三品。

關於柳公權晚年書風的發展，文獻典籍無載。柳公權書《神策軍碑》時已經六十六歲，在其後的二十幾年中，繼續書寫了大量碑版。其中見於宋代文獻記載的就有五十幾通，而流傳至今者僅存四件。要根據這四件作品來考察柳公權的晚年書風格局，難免會有管中窺豹之嫌。不過，從這幾通與「柳體」書風不類的碑版中，也可以提出一些問題：

《劉沔碑》原石久佚，清道光年間重又出土，但碑石磨泐已甚，字跡漫漶至不可辨者三百餘字。此碑乃柳公權七十一歲時所書，風格與《玄秘塔》、《神策軍》二碑迥異，字形小巧，疏朗俊秀，接近初唐褚、薛楷書。在《劉沔碑》之後，柳公權尚有三通碑版傳世，書風與「柳體」皆不類，包括《魏公先廟碑》（852），書近魯公，乍看幾疑為顏書碑版；《吏部尚書高元裕碑》（853），用筆肥重，結體寬綽，完全失卻了柳字中宮緊結的特徵；《復東林寺碑》（857），是柳公權傳世碑版中紀年最晚的作品，此碑書風近歐，柳法已蕩然無存，若僅從風格上判斷，絕難相信乃出公權手筆。這些碑刻，除《魏公先廟碑》略帶柳法外，其餘各碑，皆自成一體，面目各異。

柳公權在形成「柳體」成熟書風之後，又轉而接近初唐的書風？是偶一為之的還是繼續求變法？倘為「偶一為之」，則今已失傳的其他晚年碑版中是否存在延續《玄秘塔》、《神策軍》「柳體」書風之作品？倘若有，又是否占主流？若是「繼求變法」，則公權本人是否對被後世公認為其楷書成就的「柳體」書風並不滿意？而這幾通「求變」的作品水準平平，前人痕跡亦重，其「變法」又何在？這些問題或可提供我們進一步深入思考。

柳公權《魏公先廟碑》
局部 852年 楷書 拓本
北京故宮博物院藏

是碑著錄首見於宋·朱長文《墨池編》。大中六年（852）立於長安，凡三十六行，行字數無考。篆額。柳公權書並篆額，撰者崔璵，字郎士，博陵人，官至兵部侍郎。碑文見《全唐文》卷七四一。此書風類顏真卿。

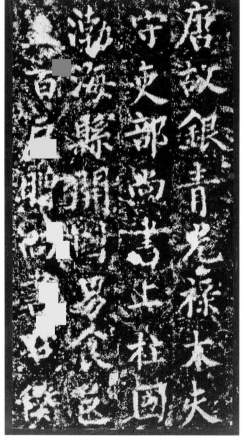

柳公權《吏部尚書高元裕碑》
局部 853年 楷書 拓本
北京圖書館藏

是碑著錄首見於宋·朱長文《墨池編》。大中七年（853）立於洛陽，凡三十三行，每行七十九字。碑主高元裕（777-852）字景圭，渤海人，官至吏部尚書。撰者蕭鄴，字啟之，蘭陵人，官至右僕射。

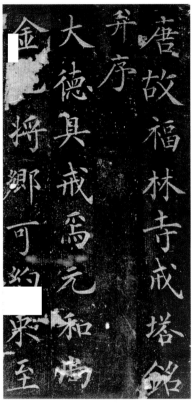

唐故福林寺戒塔銘

并序

大德具戒爲元和尚

金□将鄉可□來至

柳公權《復東林寺碑》

局部 857年 楷書 拓本

北京故宮博物院院藏

是碑著錄首見於宋·歐

陽修《集古錄跋尾》，

大中十一年（857）立

於盧山東林寺，碑文見

《全唐文》卷七五七。

撰者崔黯，字直卿，衛

州人，曾官潭州刺史。

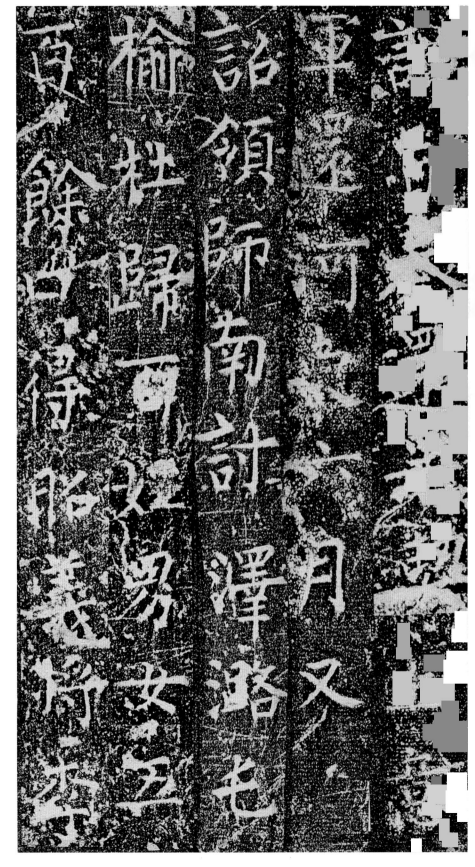

《蒙詔帖》凡七行，共二十七字，白麻紙墨蹟本。此帖未見北宋人著錄，南宋時曾入紹興內府，帖中有「紹興」連珠璽、「瑞文圖書」、「賢志堂」、「木天清秘」以及趙子昂、張紳、安岐等人印記。

初看此帖，筆勢開張，雍容大度，用筆、氣息類似唐人。字徑亦較大，小者四、五公分，大者七、八公分，氣滿撑足，頗為豪放。然細審之，卻又不如其他唐帖沈厚，倘以顏真卿《祭姪稿》、懷素《苦筍帖》相較，則此帖點畫鬆懈、行筆拖沓可見。唐人

筆法堅實，而公權正書又以骨力見稱，其行書用筆似不應至此。

此帖自南宋以來，屢經文獻記載，歷代鑒藏家皆視其為公權真蹟，沒有懷疑者，而如今對它的真偽卻引起了不小的爭議。謝稚柳在《鑒餘雜稿》的〈唐柳公權《蒙詔帖》與《紫絲靸帖》〉一文中指出：

為什麼有人認為《蒙詔帖》是出於偽造，問題在於「出守翰林」，與「職在閑冷」這兩句。「出守」即「外放」，而外放是對地方官職而言，翰林是接近皇帝的職位，屬內

職，是重要的職位。翰林而說「出守」，說「閑冷」，與事實不符。《蒙詔帖》之所以被認為是偽造，理由就在於此。

他更指出：

在鑒別範疇裏，以法書而論，往往以文字內容被認為是決定性的要點，而無視法書的本身，乃至以文字的解釋來決定法書本身的真偽。認識書法的時代風格，是認識書體個別風格的前提。

據此，謝氏考證了柳公權傳世僅兩件墨蹟之一的《蒙詔帖》（另一為《王獻之送梨帖後跋》）。根據此帖本身氣勢，他肯定《蒙詔帖》為柳公權真蹟。

《蒙詔帖》文辭簡約，其文是否出於公權，暫且不論。今僅就其書法作一分析探討。

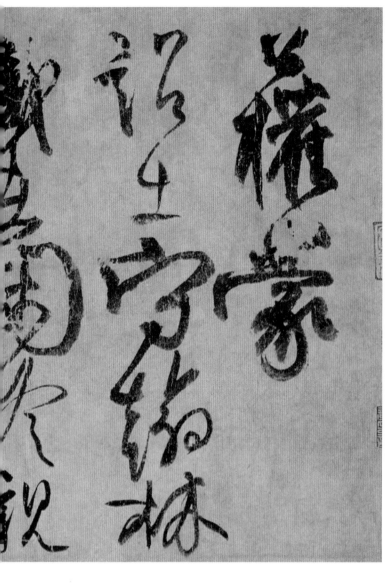

柳公權《年衰帖》 行書 宋刻蘭亭續帖本

著錄首見於宋·米芾《書史》，凡五行，共三十二字。文曰：「公權年衰才劣，昨蒙恩放出翰林，守以閑冷。親情囑記，誰肯回應。惟深察。公權敬白。」

斷《蒙詔帖》為偽者認為，此帖即《蒙詔帖》臨仿之底本。

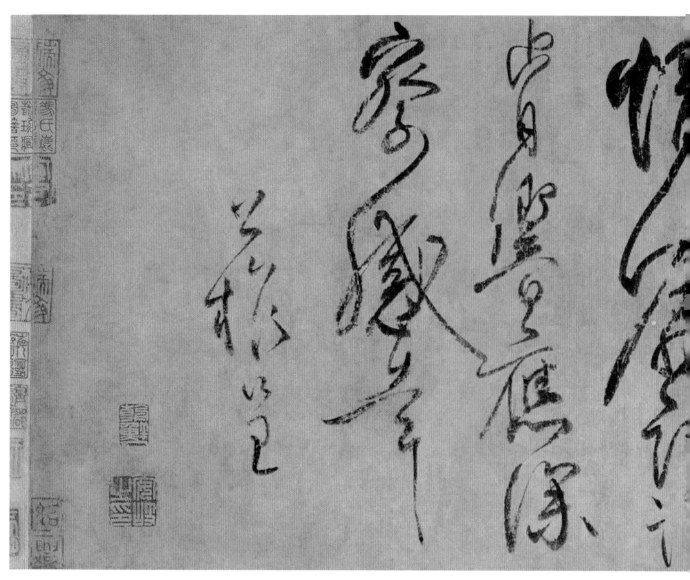

唐 懷素 《苦筍帖》草書 卷 絹本 25.1×12公分

上海博物館藏

凡兩行，共十四字。文曰：「苦筍及茗異常佳，乃可
逕來。懷素上。」懷素（725-785），字藏真，長沙
（今屬湖南省）人。唐代書法家，與張旭並稱「顛張
醉素」。

唐 顏真卿 《祭姪稿》局部 758年 行書 卷 紙本
28.3×75.5公分 台北故宮博物院藏

凡二十三行，共二百六十八字。此帖為顏真卿悼念從
兄顏杲卿之子季明的祭文草稿，筆勢豪放，鬱勃生
動，乃顏書之傑作，後人譽其為「天下行書第二」。

釋文：公權蒙詔，出守翰林，職在閑冷。親情囑託，
誰肯回應，深察感幸。公權呈。

# 《聖慈帖》

行草書 宋拓淳化閣帖本
北京故宮博物院藏

《聖慈帖》書寫年月不詳，凡五行，共三十二字。此帖爲公權寫給族人的一通書札，受信人今已不可考。宋時曾刻入《淳化秘閣》、《大觀》、《絳》等叢帖。

柳公權的書法以楷書稱譽後世，然其行草亦頗有造詣。惜墨蹟紙本難傳，而今只能從刻帖拓本中窺其大要。《聖慈帖》綴字連綿，用筆行雲流水，頗近大令風範，充分體現了行草書「有若風行雨散，潤色開花，筆法體勢之中最爲風流者」（張懷瓘《書議》語）之特色。

此帖首行運筆平緩，「聖」字寫法似王羲之《聖教序》，結體平中見奇，上左「耳」部左傾，下「王」部復又右昂，從而取得平衡；「慈」字「心」部連帶成三點，既簡潔又生動；「守」、「官」二字略帶楷法，用筆堅實，尤見法度；「稍」字左右分離，而又

重心居中，頗具匠心。第二行筆勢漸縱，「減」字上緊下鬆，「罪」字則反之，形成強烈呼應；「責」字陡然拉長，幾乎佔據了兩個字的空間，但因順承筆勢而下，並不顯得突兀；「猶」字筆力遒勁，而略嫌平正；「深」、「憂」二字行筆蕭散，有晉人風韻。第三行結體開張，逸氣縱橫，尤其是「冀」、「面」、「言」三字，行中帶草，一氣呵成，眞可謂情馳神縱，超逸優遊，極具大令行草之風神。第四、五、六行字形增大，筆力雄厚而又字勢生動。「不」字寫得雍容大度；「二」字起筆稍重，似爲摹刻失眞所致；「一」下重字替以兩點成曲線，左部虛出，頗見空靈；「呈」、「弟」、「處」三字結體縱長，氣勢豪放，而「處」字草法簡潔，尤見筆力；「十」、「四」二字重心左傾，使得整行草書爲後人所稱道。

的重心線由垂直產生了節奏變化。

最後縱觀此帖，通篇精力彌漫，聲勢奪人，兼有二王遺風。《舊唐書》《柳公權傳》云：「公權初學王書」，則此帖似不應出自公權晚年手筆，蓋乃其中年前春秋正富時所作。

**東晉 王獻之《鴨頭丸帖》** 行草書 卷 絹本 26.1×26.9公分 上海博物館藏

著錄首見於宋《宣和書譜》。凡二行，共十五字。文曰：「鴨頭丸故不佳。明當必集。當與君相見。」此帖爲王獻之行草書代表作。大令諸體皆工，而尤以行草書爲後人所稱道。

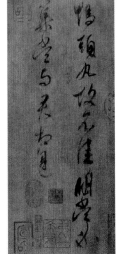

**清 王鐸《臨柳公權帖》** 1642年 行草書 軸 綾本 169×55公分

王鐸（1592-1652），字覺斯，號嵩樵、痴庵道人、煙潭漁叟、雪山道人等，河南孟津人。明天啓年間進士，後降清，官至禮部尚書。王鐸博學好古，工詩文、書、畫，其書法諸體皆備，爲明清一大書法家。此軸是他51歲時的作品，臨的是柳公權的《聖慈帖》，兩相對照，行草的筆力蒼勁雄建，佈局、濃淡錯落有致，氣骨獨具；行家臨寫，自是有幾分神似。（洪）

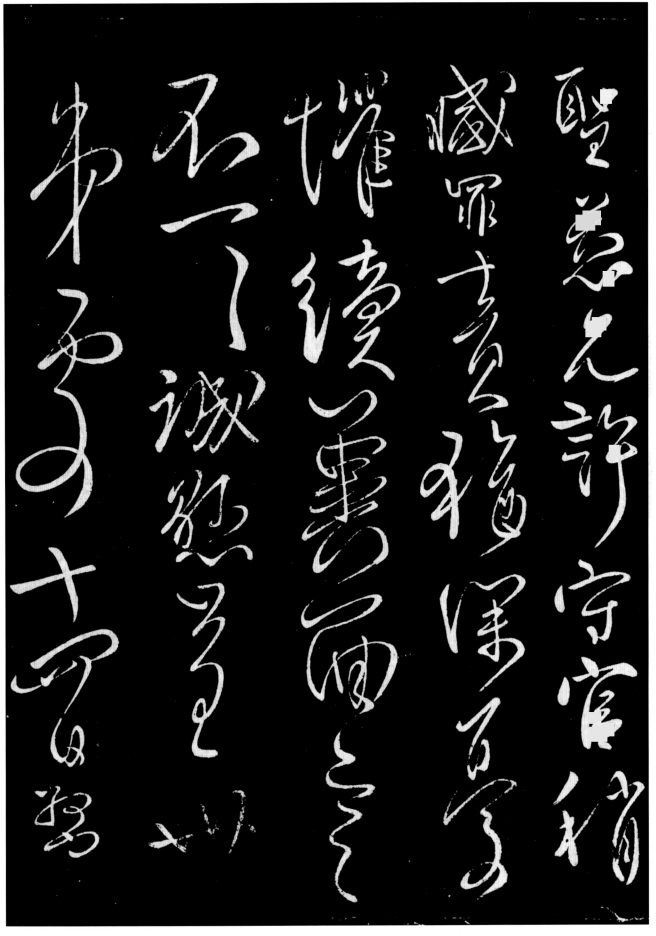

釋文：聖慈允許守官，稍減罪責，猶深憂懼。續冀面言，不一。誠懸呈卅弟處，十四日敬白。

21

# 《奉榮帖》

行書 宋拓淳化閣帖
北京故宮博物院藏

《奉榮帖》，又稱《赤箭帖》、《榮示帖》，書寫年月不詳。凡六行，共五十一字。是帖乃公權信札，蓋其時公權有病在身，故向人索求「赤箭」，「以扶衰病」。

《奉榮帖》用筆瘦勁，結字敧側，頗近率更（歐陽詢）體勢。宋·周必大《益公題跋》云：「顏筋柳骨，古有成說。公權《奉榮帖》，字瘦而不骨露，沈著痛快，而氣象雍容，歐、虞、褚、薛不足進焉。」「顏筋柳骨」語出北宋范仲淹《祭石學士文》，說的是柳公權的楷書。此帖雖為行書，而用筆斬截，極見骨力。柳公權有句名言：「心正則筆正」是對唐穆宗的諫言。這句名言是從倫理觀去解析人格與書法的關係。儒家重倫理道德，在儒學的文化座標中，書法被視為一種「心學」。劉熙載《藝概》即云：「書也者，心學也」。這一觀點源出漢代揚雄《法言》：「言，心聲也；書，心畫也。聲畫形，君子小人見矣。」聲畫者，君子小人所以動情乎！揚雄看到了「書」與內心世界相溝通，君子可以從「書」這一「心畫」中流美，而小人也可以在「心畫」中顯現其真面目。三國時鍾繇在《筆法》中又云：「筆跡者，界也；流美者，人也。」柳公權則又豐富發展了這一思想。他的「心正筆正」說，以新的命題將人格、倫理與書法的關係聯通起來，不僅是

書法表現的說法，而且成功地進行了一次「筆諫」，收到了某種效果。這使後代文人大感興趣，讚頌備至。宋代蘇軾在詩中曾云：「何當火急傳家法，欲見誠懸筆諫時。」（《柳氏三外甥求筆跡》）元代趙岩詩云：「右軍曾寫《換鵝經》，珠黍仙書骨氣清，看到柳公心正處，千年筆諫尚馳名。」（《題唐柳誠懸楷書〈度人經〉眞蹟》）。

《奉榮帖》起首兩行，氣沈神凝，字字精采。首行起首六字，字形敧側，右肩聳起，

所謂「峻拔一角」是也。行筆瀟灑，頗具風姿。此帖書風亦有二王痕跡，其書寫年月當距《聖慈帖》不遠。

## 《絳帖》

《絳帖》，亦稱《潘駙馬帖》，凡二十卷。師旦以《淳化閣帖》為基礎，增入別帖。《絳帖》原石，摹刻於山西絳州（今山西省新絳縣）。《絳帖》原石毀於靖康兵火，拓本流傳極少。今原拓六冊和零本一冊流入日本，藏東京書道博物館。

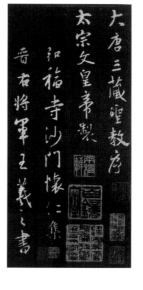

唐 歐陽詢《仲尼夢奠帖》 行書 卷 紙本
25.5×33.6公分 遼寧省博物館藏

此帖曾經宋紹興御府、賈似道、元郭天錫、明項子京、清內府等處收藏，書風勁險刻厲，森森然若武庫。

柳公權《伏審帖》局部 行草書 宋拓絳帖本
北京故宮博物院藏

凡十行，共八十四字。文曰：「伏審，姊姊八月定發。弟與廿八弟同從行，遠聞，不勝抃躍。今日元七來，望弟速到極也。願在路咨聞，不停拄滯，幸甚。未即展豁，尚增恨恨。不一一。公權呈廿三弟、廿六弟、廿八弟、卅弟處，卅一弟意不殊。前要小楷、後使送往耶」。此帖與《奉榮帖》同刻入《絳帖》，行

東晉 王羲之《聖教序》局部 行書 拓本
天津市博物館藏

原碑藏陝西省博物館。此帖為唐釋懷仁集王羲之書，諸葛神力勒石，朱靜藏鐫字。唐咸亨三年（672）立於陝西西安，為後世學習王書的絕佳範本。存世宋拓尚多，以崇恩舊藏本、明晉府舊藏本為佳。

奉榮示承上訖惟增

慶悦下情但多欣愜垂

情問以所要恓荷難任

僅者赤箭時寄及三五

兩以扶衰病便是厚

惠不具 公權狀白

釋文：奉榮示
承已上訖，惟
增慶悦。下情
但多欣愜，垂
情問以所要，
恓荷難任。倘
有赤箭，時寄
及三五兩，以
扶衰病，便是
厚惠。不具。
公權狀白。

# 《辱問帖》

行書 宋拓本 淳化閣帖
北京故宮博物院藏

《辱問帖》書寫年月不詳。凡五行，共三十六字。帖文見《唐文拾遺》卷二八。此帖為公權信札，帖中「趙、張」為何人，已不可考。曾刻入宋《淳化秘閣》、《大觀》等叢帖。

柳公權的書法，由於帝王的賞識，在世時就已極其珍貴。一次，文宗和學士們聯句，文宗說：「人皆苦炎熱，我愛夏日長。」一時續的人很多，但文宗卻偏獨賞識柳公權的「熏風自南來，殿閣生餘涼」，以為「詞情皆足」，並「命題於殿壁」。柳公權遵旨持筆，一揮而就，字體很大，約有五寸，精美非凡，以致文宗讚歎著說：「鍾（繇）王（羲之）無以尚也。」立即遷他為少師。又有一次，宣宗叫他仕御前寫楷書「衛夫人傳筆法于王右軍」，草書「謂語助者，焉乎哉也」，行書「永禪師真草千字文得家法」等二十九字，令軍容使西門季玄捧硯，樞密使崔巨源拿筆，寫完後備加讚賞，且又「賜以器幣」。

柳公權的詩也做得好，並有過一段以詩救宮嬪的佳話。皇上曾遷怒一宮嬪，後來對柳公權說：「我責怪這個宮嬪，但如果能得到你的一首詩，我就放了她。」柳公權提起筆來，略加思索，頃刻之間便作成七絕一首道：「不忿前時忤主恩，已甘寂寞守長門。今朝卻得君王顧，重入椒房拭淚痕。」皇上看後心中大悅，錯事一筆勾銷。

### 《淳化閣帖》

《淳化閣帖》，亦稱《官法帖》、《秘閣法帖》、《歷代帝王名臣法帖》等，是我國歷史上第一部大型官修刻帖。宋初侍書學士王著奉太宗詔，出秘閣庋藏墨蹟匯編成帖，凡十卷，共收四百二十帖，二千二百八十七行。第一至五卷為漢魏、兩晉、南北朝及隋唐法書，第六至十卷為「二王」法書。《淳化閣帖》的匯刻在中國書法史上意義重大，其對古代書蹟的流播、二王書風的傳承等都起了重要的作用。

《辱問帖》書風俊朗，較之《聖慈》、《奉榮》二帖，筆力略有不逮，字距稍促，結筆亦有鬆懈處。縱觀此帖，雖略失古樸，兼有摹刻失真處，然以妍代質，前人規矩猶存，故仍不失為柳公權一件較好的行書作品。

柳公權在唐代元和以後書藝聲譽之高，並世無二，當時公卿家碑誌，不得柳氏手筆者，人以子孫為不孝；而且柳公權聲譽遠播海外，外夷入貢，皆別署貨貝，曰：「此購柳書」。皇帝的重用，大臣的推崇，固然可以轉易一時風氣，但此並非柳公權聲譽鵲起的主要原因。柳體以創造一種新的書體美感，征服了當代，也贏得了後代，「一字百金，非虛語也」。

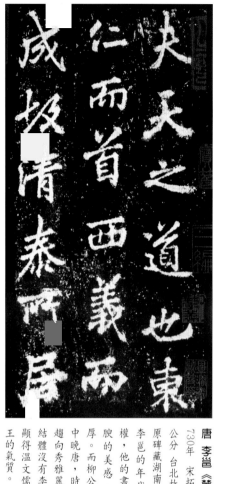

唐 李邕《麓山寺碑》局部
「730年 宋拓本25.8×13.3公分 台北故宮博物院藏

原碑藏湖南長沙嶽麓書院李邕的年代稍早於柳公權，他的書法顯現盛唐豐腴的美感，其字蒼雄渾厚。而柳公權的時代近於中晚唐，時代的審美旨趣趨向秀雅麗緻，故柳字的結體沒有李邕的誇張感，顯得溫文儒雅，較接近二王的氣質。
（洪）

《辱問帖》、《聖慈帖》、《奉榮帖》之比較

《辱問帖》較之《聖慈》、《奉榮》二帖筆力稍遜，結體稍鬆，但規矩猶存，仍有可觀之處。

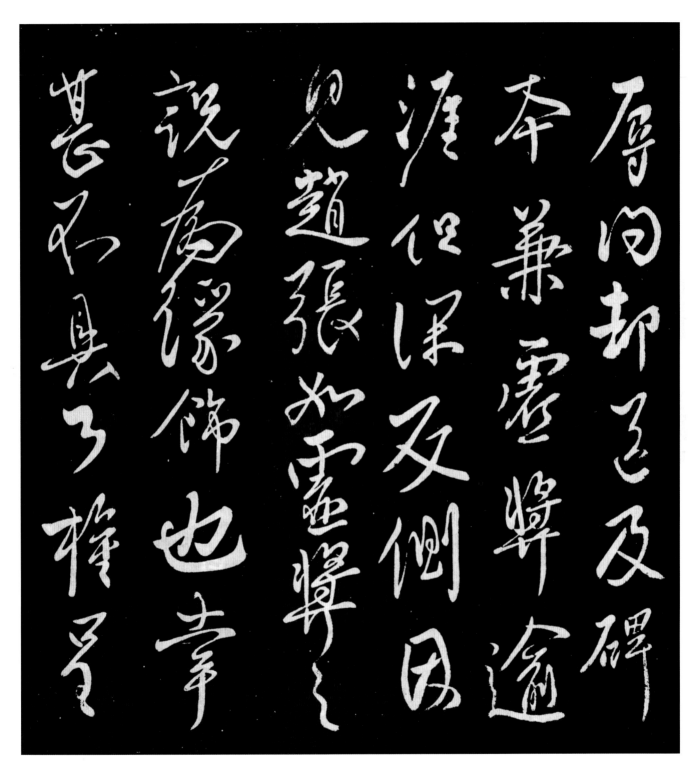

釋文：辱問，郤送
及碑本，兼虛獎逾
涯，但深反側。因
見趙、張，如虛獎
之説，為緣飾也。
幸甚。不具。公權
呈。

# 《張蘭亭詩帖》

行書 蘭亭續帖本

《張蘭亭詩帖》著錄首見於宋·米芾《書史》。凡六行，共四十七字。此帖為公權信札。

此帖在宋淳熙年間（1174-1189）與《年衰帖》、《紫絲鞾鞋帖》同刻入《蘭亭續帖》。三帖書風相近，或以為《紫絲鞾鞋帖》與《張蘭亭詩帖》文意相連，應並為一帖。然《紫絲鞾鞋》縱放，《張蘭亭詩帖》內斂，從筆勢上看，兩帖並無承接之勢。相反，倒是《年衰帖》與《紫絲鞾鞋帖》筆勢相同，接承自然，恐為一帖。

而關於《張蘭亭詩帖》宋·米芾《書史》中曾有記載：「柳公權《紫絲鞾》二帖，待制王廣淵摹石。跋云：龍圖大諫李公帥府，暇日出書，因請摹石，乃李束之少師也；洛陽人。今在富鄭公（弼）子宿州使君家。」則可知此帖墨蹟本北宋時尚在，並曾據以入石。

詹景鳳的《東圖玄覽編》認為《柳公權蘭亭詩文帖》：「蒼勁古雅，然絕不是柳誠懸，余以為林緯乾書耳。」而王世貞曾云：「（柳公權）所書《蘭亭》帖，去山陰雖遠，大要能師神而離跡者也。」（《書林藻鑒》）

今見的《張蘭亭詩帖》拓本，點畫臃肥，字跡漫漶，顯是摹刻椎拓失真所致。雖筆法略失，但結字安安，柳書風範猶在，較之墨蹟，當別有一番樸拙之美。此帖首行較平，行中帶楷，用筆內斂。從此帖用筆較多顏書痕跡來看，其書寫年月可能晚於《聖慈》、《奉榮》等帖。

---

**顏真卿《爭座位帖》764年 行書 拓本**

北京故宮博物院藏

著錄首見於宋·蘇軾《東坡題跋》。凡六十四行，傳真蹟有七紙。是帖亦稱《與郭僕射書》，為魯公三稿之一，用筆圓渾沈厚，極具篆籀之意。真蹟宋時尚存，後亡佚，傳世翻刻本頗多，而以關中本為佳。

---

**柳公權《李晟碑》局部 829年 拓本**

北京故宮博物院藏

碑文見《全唐文》卷五三八。此碑屢見於歷代文獻著錄，稱其乃公權正書並篆額，在明代時，《李晟碑》即已漫漶不清，磨泐而不可讀了。今所見者，書法拙劣，錯訛頗多，實乃後人重書重刻之作。

---

**唐 徐浩《書朱巨川告身》局部 768年 楷書 紙本 27×185.8公分 台北故宮博物院藏**

徐浩（703-782），字季海，浙江紹興人。他和顏真卿是同時代的人，其書法結體端莊嚴謹，敦厚樸實，寓雄渾圓融中略帶遒勁秀媚，自成一家。在柳公權學顏書的過程中，對徐浩恐怕也免不了有所參考吧。

（洪）

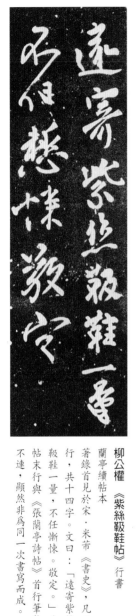

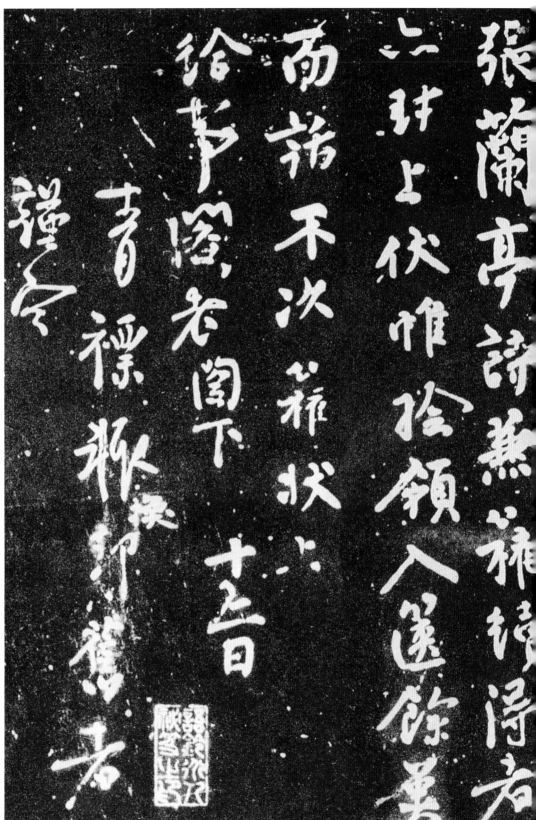

釋文：「張蘭亭詩兼公權續得者亦封上，伏惟撿領入篋，餘冀面話不次。公權狀上。給事閣老閣下。十二日。青標軺換卻舊者，謹定。」

柳公權 《紫絲靸鞋帖》 行書

著錄首見於宋·米芾《書史》，凡二行，共十四字。文曰：「遠寄紫絲靸鞋一量，不任慚悚。敬定。」此帖末行與《張蘭亭詩帖》首行筆勢不連，顯然非為同一次書寫而成。

《嘗瓜帖》，亦稱《時新帖》、《瓜顆帖》，書寫年月不詳。凡七行，共五十一字。此札言嘗瓜之事，族中晚輩獻瓜表孝，公權修書謝之。

《嘗瓜帖》不見於《淳化閣帖》，此為《汝帖》宋拓本。宋大觀三年（1109）汝州太守王寀雜取皇頡以至郭忠恕書，並取力之體現，精心於中鋒逆勢運行，細心於護《閣》、《絳》諸帖，匯為《汝帖》十二卷。今北京故宮《汝帖》中偽書較多，刻工亦劣。今北京故宮博物院所藏宋拓《嘗瓜帖》，字跡剝落，點畫

漫漶已甚。雖筆法走失，但構架仍存，尚可籍以窺得原帖風貌一二。此帖與《辱問》、《聖慈》、《奉榮》諸帖皆不類，書風端厚，氣度嚜嗒，有魯公偉岸之風。較之魯公的《劉中使》、《鄒游》、《乍奉辭》等帖，筆意相近，堪為一家之眷屬。柳公權最醉心於骨力之體現，精心於中鋒逆勢運行，細心於護頭藏尾，汲汲於將神力貫注線條之中。他增加腕力，端正筆鋒，如「錐畫沙」，如「印印泥」，其筆勢鷙急，出於啄磔之中，又在豎筆

緊之內；在挑踢處、撇捺處，常迅出鋒鈶；在轉折處、換筆處，大都以方筆突現骨節，或以圓筆折釵股。

此帖字跡模糊，點畫殘損，僅存原帖之梗概。拓本雖劣，而字裏行間原帖精神隱約可見，容貌固佳，敝衣豈能掩遮？與《嘗瓜帖》風格相似者尚有《泥甚》一帖，書風亦近魯公，行筆老成持重，當為公權晚年之筆。

唐 顏真卿《鄒游帖》局部　約759年　行草書　忠義堂帖拓本　浙江省博物館藏

凡八行，共四十五字。首見於宋·留元剛《忠義堂帖》，帖文見《全唐文》卷三三七。文曰：「聞鄒游與明遠同來，欲至採石，計其不久亦合，及吾於淮泗之間。脫若未到，見之，宣傳此意，遣此不宣。真卿報。」

清 王鐸《琅華館別集》局部　1651年　卷　綾本　26×78.5公分　濟南市博物館藏

此件作品爲王鐸60歲時所書，他的書法學米芾，而米芾曾學柳公權，那麼王鐸的字也該有幾分柳意了。事實是王鐸也經常臨寫柳公權的帖子，這幅行楷字莊重俊逸，和柳字的端莊勁稚，使不難判別他們之間的關係了。（洪）

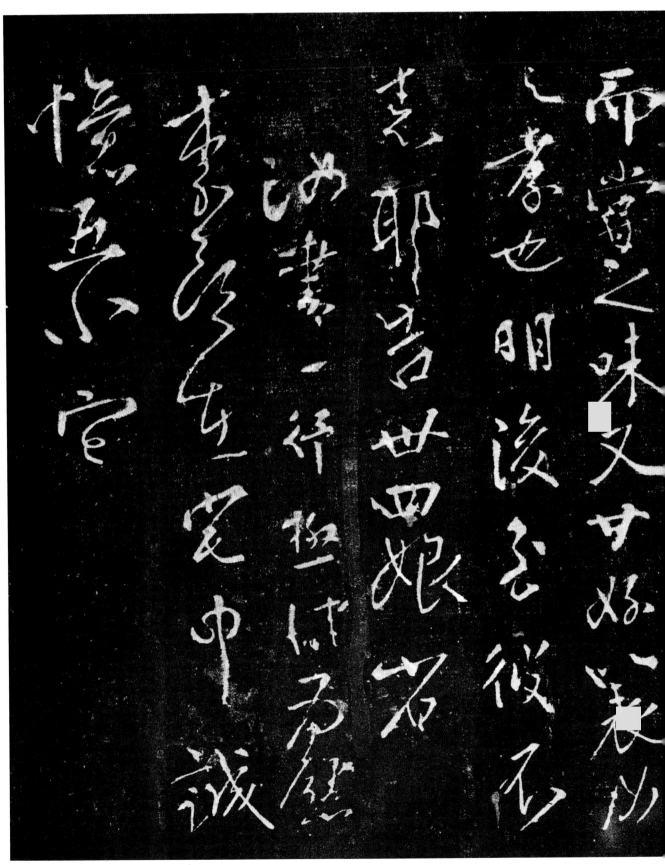

# 「柳體」書風的形成及其影響

有唐一代，書學鼎盛，上承漢魏遺緒，下啓宋元門牖，正、行、草、篆諸體皆備，並臻極致。其中，唐楷的成就尤爲突出，以其法度森嚴而標程百代。唐初，歐（陽詢）、虞（世南）、褚（遂良）、薛（稷）稱四大家，盛唐則顏眞卿繼之，迨至晚唐，柳公權異軍突起，憑藉其精湛的書藝卓然稱雄於書壇，並對後世產生了很大的影響。

柳公權的書法以楷書見長，世稱「柳體」。作爲一位深得帝王恩寵的宮廷專職書家，柳公權一生書碑頗多。其書蹟，見於宋代文獻著錄尚有近百件，而流傳至今者，卻只有二十餘件了。其中墨蹟僅存三件：《送梨帖跋》、《蒙詔帖》（尚有爭議）、《蘭亭詩》（僞），餘者皆爲碑版、刻帖之屬，且大多爲其三充侍書學士、受文宗寵遇之後的晚年作品。由於公權早年書蹟無存，對其書風演變過程的考察，便只能依據有限的文獻資料來進行推測。

在《舊唐書》〈柳公權傳〉中，有關於柳公權師承淵源的簡略記載：「公權初學王書，遍閱近代筆法，體勢勁媚，自成一家。」唐代崇王風氣濃郁，從帝王到庶民，學書大都以「二王」爲宗。晚唐的柳公權亦不例外。《金剛經碑》立於長慶四年（824），爲公權四十七歲時所書，惜原石已佚（現在所見到的敦煌藏經洞拓本恐爲宋人重書重刻者），無法窺得其書法的眞實面貌。僅知其備有鍾（繇）、王（羲之）、歐（陽詢）、虞（世南）、褚（遂良）、陸（柬之）諸體，此語雖稍嫌誇飾，但亦可據以知公權「遍閱近代筆法」的大略範圍。

公權時處晚唐，在其之前已名家輩出且成就斐然，在學書過程中，柳公權受到近代書風的影響當在所難免。只是在這段記載中，並沒有提及對「柳體」書風的形成影響頗鉅的顏眞卿，可能此時的柳公權，雖然取法頗廣，卻僅限於魏晉初唐諸家，而對於盛唐的顏眞卿並不曾有涉獵。關於柳書學顏的說法，始見於北宋東坡的《蘇軾文集》：「柳少師書本出於顏，而能自出新意。」而米芾卻認爲柳出於歐：「初學顏，七八歲也。」字大至一幅，寫簡不成。見柳而慕緊結，乃學柳《金剛經》。久之，知出於歐，乃學歐。」（見《海岳名言》）蘇、米二人皆爲北宋大家，眼力又都不俗，而卻一日學顏，一日師歐，得出迥然不同的結論。蘇米二說，看似牴牾，但細審之，卻又不盡然。米芾云「見柳而慕緊結」，「緊結」一詞，蓋指柳書結體而言。顏書寬博，柳書內斂，兩者在結體上面目懸殊。顏書寬博，判若雲泥，東坡所云柳出於顏者，自應指其用筆而非結體。作此分析，蘇、米二說的「牴牾」便渙然冰釋。總而論之，可以得出如下結論：「柳體」筆法學顏，結體取歐，加以變化而自成面目。蘇、米二人關於柳書師承的論說在歷史上影響頗大，後世論柳書淵源者，或本蘇，或從米，大抵不出此二說之籠罩。「柳體」的形成既與顏書相關，那麼，柳公權是在何時學顏並受其影響的呢？關於這個問題，史書並無記載，現在只能從其存世書經歷、較早的幾件作品中去分析推斷。

《玄秘塔碑》（841）、《神策軍碑》（843）是柳公權的楷書代表作品，也是後世所稱「柳體」之典型。在此二碑之前，流傳至今、且有明確紀年的作品尚有《洛神賦十三行跋》（825）、《送梨帖跋》（828）、《大唐迴元觀鐘樓銘》（836）、《馮宿碑》（837）四件。《洛神賦十三行跋》爲小楷書，書風俊朗，與顏書不類。《送梨帖跋》係墨蹟本，爲公權五十一歲時所書，此帖用筆豐腴，結體寬綽、神情、氣息與顏書酷似，是一件明顯學顏的作品。由此可知，雖然在關於《金剛經碑》的記載中並沒有提及顏書的影響，但最遲在五十一歲時，柳公權對顏書已深有體會。《馮宿碑》與《鐘樓銘》僅距《玄秘塔碑》幾年，風格已較接近，只是碑中還明顯帶有前人的痕跡。從中可以看出，「遍閱近代筆法」的柳公權尚處於融匯諸家的過渡階段。特別是《馮宿碑》，雜糅諸家的情況更加明顯，有此字的寫法，在歐、顏的碑版中幾乎可以找到相同的字例。這種融合的情況，即便在「柳體」風格成熟之後的碑版中亦可見到，如書於大中二年（848）的《劉沔碑》，書風類褚而略參顏意，與《玄秘塔》、《神策軍》頗不相同。當然，兩者的性質已有不同，前者是「柳體」未成熟前的過渡風格，尚欠火侯，後者則是「柳體」風範確立之後，柳公權偶一爲之或繼續求變的作品。從中亦可反映出，公權早年轉益多師，對於前輩書家的筆法都曾下過一番功夫。

綜上所述，可以大致勾勒出柳公權的學書經歷：公權初學王書，繼而轉益多師，遍

學初唐名家，而尤著意於歐（陽詢）、褚（遂良）等書家。其始學顏書，最遲應在五十一歲之前，並且很可能是在四十八歲之後。五十一歲至六十歲的階段，基本上走的是融合顏、褚、歐諸家的路子。至於「柳體」書風的成熟，亦可定在六十歲至六十四歲這幾年間，經過長期的錘煉過程，柳公權截取顏，加以發明，最終形成遒媚勁健、清新脫俗的楷書風格。

作為唐法之殿軍的柳公權，雖然時處晚唐，前輩書家已成就卓然，卻能不為之羈絆，融匯諸家，合以情性，終成自家面目。

柳公權的楷書，提按頓挫更加明顯，點畫也更具裝飾意味，骨力勁健而法度森然。在顏體的基礎上，柳公權把唐楷的法度進一步推向了極致，與顏體共同成為唐法之典型而垂範後世。顏、柳楷書的出現，在書法史上有著重要的意義，他們給後人提供了「二王」晉楷之外的又一種楷書創作技法模式。後世書家，雖然亦有以楷書見稱者，但在法度上都難以與「柳」比肩。相對而言，可以這樣認為，經過鍾、王規整的晉楷，乃是在文字學意義上的成熟，雖然晉韻獨超，法度的嚴整，卻非柳公權所能料到。而柳公權的唐楷，則在創作技法上給後人建立了一個難以逾越的尚法秩序。所以，關於楷書的成熟，若論點畫，晉時已備；倘言法度，則至唐乃成。

柳公權的書法，其在世時便已享有盛名，而不像有的書家，身後彰顯卻生前寂寞。柳公權一生的仕途榮耀，在很大程度上亦有賴於帝王對其書法的賞重。唐文宗對柳公權的書法評價甚高，稱「鍾、王復生，無以加焉！」而當時公卿大臣家的碑版，都以求得公權手筆為榮，甚至外夷入關，也紛紛別置貨貝爭購柳書。如果說，柳公權在世時的書名還與帝王之喜好有關的話，那麼，其身後的盛譽則應歸之於柳公權在書法上的戛戛獨造。作為一代唐楷大家，後世書家鮮有不受其沾溉者，特別是柳書結構謹嚴、法度完備而便於初學。及至今日，柳公權更成為家喻戶曉的人物，三尺之僮，凡能操筆者，莫不能言「柳體」。這種情勢，恐非千百年前的柳公權所能料到。倘若回頭想一想，假使公權並不曾得帝王恩寵，則其一生的境遇、其書法的成就、其在書法史上的地位又將會如何呢？又倘若，假使沒有柳公權，則隨著楷書的發展，會不會在晚唐出現另一位在楷法上詣其極致的書家呢？歷史的發展是那樣的撲朔迷離，有時候要想區分事件發生的必然性和偶然性因素，實在是一椿難以言說的事情。

### 閱讀延伸

吳鴻清，《中國書法全集·隋唐五代編：柳公權卷》（北京：榮寶齋，1993）。

中田勇次郎主編，《書道藝術·顏真卿·柳公權》（東京：中央公論社，1961）。

黃緯中，《讀《柳公權傳》略述「侍書」二三事》，《唐代書法史研究集》（台北：蕙風堂，1994）。

徐邦達，《兩種所謂柳公權書的訛偽考辨》，《故宮博物院刊》1982：2（1982）。

## 柳公權與他的時代

| 年代 | 西元 | 生平與作品 | 歷史 | 藝術與文化 |
|---|---|---|---|---|
| 唐代宗 大曆十三年 | 778 | 柳公權生。柳公綽11歲。 | 吐蕃侵擾邊疆。日本遣布勢清直等送唐使回，是為第十六次遣唐使。 | 顏真卿70歲。柳宗元6歲。 |
| 憲宗 元和三年 | 808 | 登進士科，又登博學鴻詞科。授秘書省校書郎。 | 李吉甫為宰相，牛僧孺等被迫出仕地方，此為牛李黨爭起因。 | 柳宗元撰並正書《般舟和尚碑》。劉禹錫在朗州司馬任，作《答柳子厚書》。 |
| 元和十一年 | 816 | 丁母崔氏憂。 | 宥州軍亂，逐刺史駱怡，旋平。 | 李賀卒。白居易作《琵琶引》。 |
| 元和十二年 | 817 | 校書郎任上。柳公權正書柳宗元《柳州復大雲寺記》。 | 唐將李愬率師入蔡州，生擒淮西節度使吳元濟，淮西平。是年，河南、河北水災。 | 令狐楚奉敕編選《元和御覽》。柳宗元在柳州推行文教，大修孔廟。 |
| 元和十四年 | 819 | 服闋。入夏州刺史李聽幕，辟為掌書記，兼判官、太常寺協律郎。 | 憲宗迎法門寺佛骨至京師，刑部侍郎韓愈上表切諫，憲宗怒，貶韓愈為潮州刺史。 | 柳宗元卒。白居易任忠州刺史。 |

| 帝王 | 年號 | 西元 | 柳公權事蹟 | 時事 | 文化藝術 |
|---|---|---|---|---|---|
|  | 元和十五年 | 820 | 奉使入京奏事，穆宗賞重其書，即日拜為右拾遺，充翰林侍書學士。 | 憲宗暴卒。梁守謙等立太子恒，是為穆宗。 | 科舉考試暫停。沈傳師正書韓愈《柳宗元志》。 |
| 穆宗 | 長慶四年 | 824 | 十二月，見任起居郎。柳公權正書西明寺《金剛經碑》、《大覺禪師塔銘》。 | 穆宗卒。太子湛即位，是為敬宗。回紇、吐蕃、奚、契丹遣使朝貢。 | 韓愈卒。元稹編白居易長慶二年以前所作詩，為《白氏長慶集》五十卷。 |
| 敬宗 | 寶曆元年 | 825 | 起居郎任上。柳公權書《王獻之洛神賦十三行跋》。 | 正月改元寶曆。淮南、浙西、宣、襄、鄂、潭、湖南等州早災傷稼。 | 左全作於都佛寺作壁畫。杜牧作《阿房宮賦》，諷刺敬宗大起宮室、廣聲色。 |
| 文宗 | 大和二年 | 828 | 庫部郎中任上。柳公權奉敕正書並篆額裝度《李晟碑》。 | 京畿奉先等十七縣大水。 | 元稹卒。京兆立唐玄序集王右軍書唐玄度篆額《金剛經》。 |
|  | 大和三年 | 829 | 見任司封員外郎。五月，又充侍書學士。書《王獻之送梨帖跋》。 | 南詔侵入成都，掠走工匠、百姓數萬人。 | 劉禹錫撰並正書《令狐楚先廟碑》。 |
|  | 大和五年 | 831 | 兄長公綽致書宰相李宗閔乞換一散秩。七月，柳公權出翰林院，遷右司郎中。 | 宦官專橫，文宗與宋申錫謀誅之，事敗。 | 杜牧、裴度登賢良方正、能直言極諫科。 |
|  | 大和六年 | 832 | 右司郎中任上。兄公綽卒，贈太子太保，諡曰「成」。 | 宦官王守澄引李宗閔為相，排擠李德裕出朝。德裕既去，進士仍試詩賦。 | 貫休生。 |
|  | 大和八年 | 834 | 自兵部郎中，弘文館學士三充翰林侍書學士。 | 立魯王永為皇太子。牛僧孺罷相，李德裕入朝為兵部尚書。 | 皮日休約生於本年。杜牧撰並行書《張好好詩》。 |
|  | 開成元年 | 836 | 除中書舍人、充翰林書詔學士。 | 正月改元開成。李德裕為滁州刺史，李宗閔為衡州司馬。馮宿卒。 | 白居易自編《白氏文集》六十五卷。 |
|  | 開成二年 | 837 | 改諫議大夫，見爵河東縣開國男。柳公權書令狐楚《大唐迴元觀鐘樓銘》、《羅公碑》、《吏部尚書馮宿碑》、《陰符經序》、《唐柳尊師墓誌》。 | 振武所領黨項、突厥剽掠營田。 | 司空圖生。國子監《石經》刻成。王彥威進所撰《唐典》七十卷。 |
| 武宗 | 會昌元年 | 841 | 右散騎常侍充集賢院學士兼判院事任上。柳公權正書裴休《玄秘塔碑》。 | 正月改元會昌。 | 日本學問僧惠蕚與其弟子仁濟、順昌入唐。趙公祐於蜀城作壁畫。 |
|  | 會昌三年 | 843 | 太子賓客任上。柳公權奉敕正書崔鉉《神策軍碑》。 | 翰林學士承旨崔鉉拜相。宦官仇士良致仕。 | 賈島卒。段成式調查長安寺觀壁畫。 |
| 宣宗 | 大中二年 | 848 | 見任左散騎常侍、封河東郡公。柳公權正書《司徒劉沔碑》。 | 宣宗發布受尊號赦文。再次下令各地添建僧寺。牛僧孺卒。 | 續畫功臣像於凌煙閣。 |
|  | 大中八年 | 854 | 權知太子少傅。柳公權正書蔣伸《崔從碑》。 | 昭雪「甘露之變」時王涯等被殺之冤。 | 修成《文宗實錄》四十卷。李商隱在梓州。 |
|  | 大中十一年 | 857 | 工部尚書任上。柳公權正書崔黯《復東林寺碑》。 | 蕭鄴拜相。宣宗遣中使迎當年被流放的道士軒轅集於羅浮山。新羅崔致遠生。 | 山西五臺山佛光寺落成，此為中國現存最早之木構建築。 |
| 懿宗 | 咸通元年 | 860 | 改太子少傅。 | 改元咸通。 | 張彥遠見任舒州刺史。 |
|  | 咸通六年 | 865 | 柳公權卒，贈太子少師。 | 懿宗溺於釋教。高駢收復安南府。 | 溫庭筠在國子助教任。 |